歷代千字文 解題

역대천자문 해제

조선후기 유학자 이상규(李祥奎, 1847~1923)가 중국 역사를 인물 중심으로 5자 200구로 엮어 1911년에 간행한 교재.

불분권(不分卷), 1책 32장으로 된 목판본. 책 크기는 세로 29.8㎝, 가로 21㎝. 사주 쌍변이고, 반곽의 크기는 장마다 일정하지 않은데, 첫 장은 세로 23.7㎝, 가로 17.5㎝이다. 유계이고, 한 면의 글자는 4항으로, 1항에 한자를 대자로 5자씩 써 놓고, 한자마다 소자로 한글 새김과 한자음을 달아 놓았다. 판심은 백구이다. 어미는 상하내향이엽화문어미이다. 판심제는 역대천자문(歷代千字文)이며, 장차를 표시하고 있다. 각 한자 아래 음과 석을 달았다. 각 행의 상단에 본문과 관련된 역사적 사실을 주석으로 달아 놓았다. 주석은 각구 4항, 1항 9자이다. 권수제는 '역대천자문(歷代千字文)'이며, 다음 항에 "경술동혜산이상규폐호만필(庚戌冬惠山李祥奎閉戶謾筆)"이라 쓰고, 바로 아래에 "이혜산신(李惠山信)"이라고 사각인이 판각되어 있다.

전체 구성은 서(조래호) 2장, 본문 26장, 후발(공암 허찬, 수양 정규양, 남평 문정욱, 상산 김수로, 은진 송의로) 4장으로 되어 있다. 간기는 "신해춘간학이재장(辛亥春刊學而齋藏)"이다.

집안 아이들 교육에 관심이 많았던 혜산(惠山) 이상규는 고성 무양리에서 산청 묵곡으로 이거한 후에 1902년 학이재(學而齋)를 창건하였다. 이상규는 자질 교육을 위해 교재 편찬에 착수하여 1910년 책의 본문을 완성하여 허찬, 김극영 등에게 보였는데, 허찬의 간행 권유에 따라 1911년 조카 이진훈이 본격적인 간행 작업에 들어갔다. 최두수, 박희종, 김정식 등이 편집을 담당하였고, 심의규, 유진태,

권상찬 등이 감교를, 한글 새김과 한자음은 이상규의 사촌인 이호규가, 본문과 역사 기록의 일치 여부를 대조하는 고정은 이회로가, 본문 필사는 정택주가 담당하는 등 여러 사람이 분장하였다.

중국 역대 역사를 5자 200구로 엮은 1000자로 된 책이다. 중국 고대 전설상 인물인 유소씨, 수인씨, 포희씨부터 명나라 멸망까지의 중국 역사를 인물 중심으로 기술하고 있다. 크게 3부분으로 되어 있는데, 태극 부판, 천지 조화, 남녀 부모의 도 등 서 부분을 서술한 후에 중국 역사 인물 180여 명을 열거하고, 마지막에 명의 멸망에 눈물을 흘린다는 내용으로 구성되어 있다.

주흥사가 펴낸 한자 초학서 천자문에 대한 반성에서 펴낸 천자문 형식의 책이다. 19세기 말~20세기 초의 남부 동남 방언(경남 고성)을 반영한 자료로, 표기법, 음운사, 어휘사, 방언사 등 국어사 연구에 기여할 수 있는 자료이다. 'ㄱ' 구개음화, 어두 경음화, 유성음 사이 'ㅎ' 탈락 등을 특징으로 들 수 있다. '그럭기(器), 졍지포(庖), 지졍셔(黍), 쳉이기(箕)' 등 방언 특징을 보여 주는 어휘도 상당히 보인다.

역대천자문 [歷代千字文] (한국민족문화대백과, 한국학중앙연구원)

歷代千字文

附萬古表

廟舞祭酎漢

倉積財富殷

歷代千字文序

夫天貯千古之秘琅環博百氏之奇浩乎若海

涌矣兒童子之始工學者何從而得其可入之

門乎惟周氏之百首文稍為簡便然綱條無統

文理不續訓蒙者頻病之今觀李金吾惠山翁

所著歷代詩始言太極之理終之以入事之則

韻用百兩字之於千無疊字無疊意仍附百註

其言簡其旨暢一出乎正而今人易曉自成一

家之書儒訓蒙之指南也蓋人之為學貴其躬

習之於幼稚之時是故程子曰養正於蒙學之

其善也未全自蒙養不端長益浮靡鳴呼今天

下學術晦盲千歧并裂莫波爭逐人不挾元祐

書文矢惠山以灂源之學貴士林之望既不得

挽回既倒之波則思欲媢之於純一未發之蒙

作為此書其意勤矣誠百能食能言之歲必須

先習乎此通其字句曉其音義然後因入小學

子瀰掃之節躬孝悌之行以立其本推其餘
力於經史子傳涉其流而溯其源則水天之
秘琅環之奇舉在其中無往而不沛然茲可
謂學之至善夫豈有浮靡之迁患哉嗟嗟小
子敬受此書憲山心為此者實洛發養蒙之
遺旨也翁之從子員外鎮輔上庠鎮薰欲壽
其傳將附剞劂委余一言弁于卷書此而龐
之辛亥春正月庚戌霞峯趙鎬來序

歷代千字文

庚戌冬惠山李祥奎
閉戶謾筆

易係曰太極是兩儀
周濂溪曰無極太極動
而生陽靜而生陰故判
判

氣之輕清者為天重
濁者為地造化天地之功
用弘大也

太極肇判

天地造化弘

星辰之象北極為主
南斗次之詩曰維南有
箕載翕北有斗分分節

書註云日月之度東西
同度謂之日度西集

易曰一陰一陽之謂道二
氣交感六化生男女

是故梁正錦乾補父坤
補母九宮之中有乾宮坤
宮故曰宮

星辰分南北

日月度西東

陰陽男女道

乾坤父母宮

上古穴居野處有巢
民搆木為巢食木實

上古茹食鼓飲世人民
始頤燧教人火食

太昊伏羲氏風姓正古雄
後人治庖犧造書契
故曰祖

火人亭神農是民妻世作
耒耜教民用而通工易
手故曰工書具天工人其
代之

構木巢氏教

鑽火燧人切

庖犧書契祖

神農耒耜工

二

軒轅舟車制

顓頊曆紀宗

堯欽允若是

舜孝克諧終

夏禹治洪楛

商湯禱雨林

文以不長革

武曰無貳心

三

一有聰明睿智冠天命為君
使之治教以復性

天將大任於此是君也故
有是民各為輔佐

黃帝得力風沙力得風后力牧
舉手心得力牧相后而將牧

舜命皋陶作士五刑有
服命夔曰命汝典樂

睿智乃復性

輔佐各隨任

沙弩卜后牧

刑樂命皋夔

像　省　巖　傅

幣　聘　耕　莘　伊

吐　握　勞　姬　聖

敬　怠　戒　呂　師

範疇訪箕子

綱常扶伯夷

許務徒隱者

遙干苦諫之

熙皡光明之世

澆漓薄淆之俗

蚩尤黃帝時作亂融作大
復蚩尤題阻時孔雀大神
離棶

舜放讙兜竄三苗書
曰殛鯀骨恤

遐 矣 想 熙 皡

嗟 哉 降 澆 漓

蚩 黎 始 亂 作

驩 苗 厥 罪 盈

桀紂恣暴虐

幽厲致覆傾

齊用斗小大

楚問鼎重輕

周昭王南巡之楚不以
膠舟載之溺不返昭王
世貞臼演永作責水辞

詩天風平三號郡主城
宗廟宮室盡為禾雄盡
生禾黍禾乃作黍離之
詩

豊鎬周呢々文書曰姬
蒼帝子開京八旅谷
冢

洙泗魯水名為蔡以碑
曰動玄符於北洛又曰
玄聖乃玄精

誰　　責　　膠　　沉　　澤

我　　傷　　黍　　離　　城

豊　　鎬　　裹　　蒼　　籙

洙　　泗　　毓　　玄　　精

六

孔子名丘字仲尼周靈
王二十一年庚戌十一月庚子
日生於魯曲阜閒

上
周天縱之將聖也同雍生
父叔梁紇與顏氏徵在祈
尼丘山而生○大成至聖文宣

明
贊詩書曰典章文物室中

春秋魯史記名記事者
緣四時曰春秋則冬夏
并舉焉

粤在周庚戌

縱生魯仲尼

典章千載備

春秋萬世垂

曾子名參字子輿武城人
父點九子各遊一以貫之謂
孔宗聖曾錢宗聖公

顏子名回字子淵庚辰生
非禮勿視惡言非禮勿四
勿說文博勿字心旋脚也
勿旌德配聖公

名伋字子思鯉之子仲尼孫
震道失傳作中庸述聖
公

孟子名軻字子輿鄒人
父激公宜毋仇氏思良
三遷遵教訓鄒說洹偽基
作孟子七篇配趣聖公

曾　唯　一　貫　索

顏　麀　四　勿　旗

思　述　中　庸　理

孟　闢　異　端　辭

孔孟之道擯珠術殼之卒
不由正路噫彼六

噫彼捨坦路

沉三於齊僧歧呲

奈爾向昏歧

佛民釋迦以寂尚寂滅
老子李耼尚虛空三

佛老尚寂虛

孟子曰楊氏為我疑之於義
墨氏兼愛疑於仁

楊墨疑仁義

五霸盟設壇

七雄爭擁篲

管晏能顯匡

蘇張好辯議

八

齊孟嘗君孟田文使馮驩
償薛節債贖至薛介負不
能予息者悉之後文後
於薛

趙平原君名勝客毛遂逆
自薦曰便遂錐處囊中
乃脫穎而出後嘆之恐
忘遂心悸

孫臏孫武之子孫齊相
將呉起魏人皆名將

聶政軹人為嚴仲子使韓
相俠累刺殺韓人畏
木子丹荆茘刺秦王政

田 卷 焚 息 馮

勝 囊 脫 穎 遂

孫 吳 兵 法 奇

聶 荆 匕 術 秘

魯仲連齊人聞齊王欲帝秦乃往見新垣衍曰此秦稱帝踏東海而死不願為民	豫讓晉智伯臣欲報趙 襄子仇乃吞炭為啞漆身 中後伏於橋 行乞於市	屈原字靈均楚三閭大夫 諫懷王放逐作離騷 徒投汨羅死葬	王蠋齊畫邑人燕將 敢破齊精燭曰忠臣 事二君乃敢封其 墓

連	豫	汨	畫
蹓	啞	灑	邑
叱	塗	吊	封
垣	厠	羹	墓
初	後	魚	蝎

存 凸 片 雲 變

宇 宙 渾 夜 如

嬴 計 雖 六 併

胡 讖 祇 二 傳

恬 鞭 秦 役 督

倩 椎 韓 讐 湔

樹 赭 湘 君 惡

瓜 青 硎 士 憐

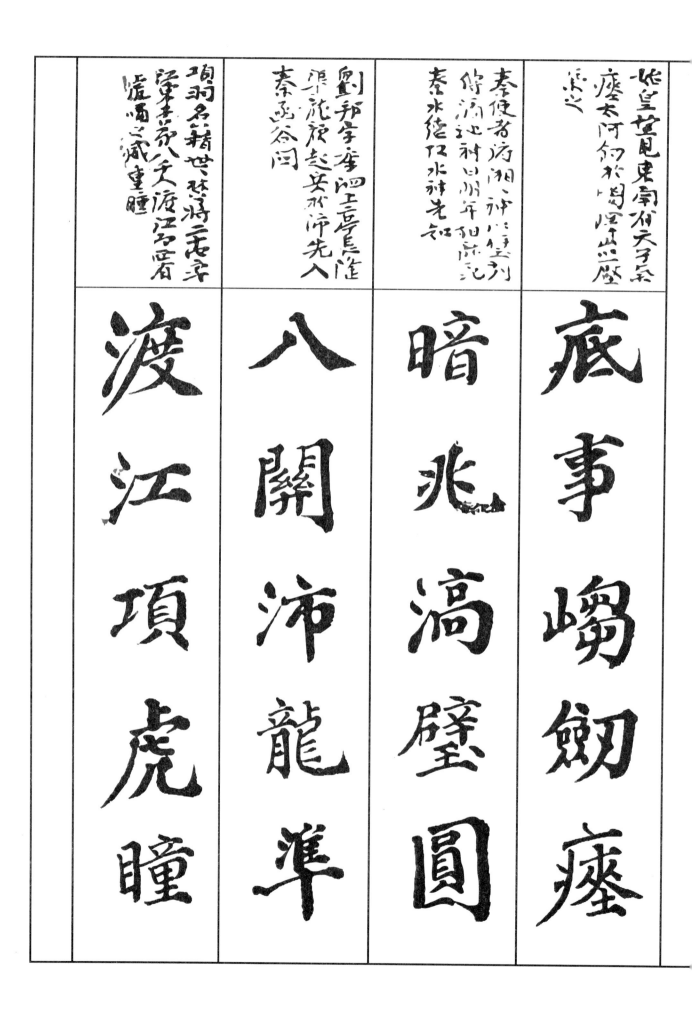

始皇望見東南有天子氣
瘞太阿劍於焉得山以厭
之

奉使者符湘山神遣墜列
欲滿地利臣湘年狙應龍
舂水陰阶水神光如

暗兆滈璧圓

劉邦字季泗上亭長隆
準龍顏起兵為師先入
秦函谷關

八關沛龍準

項羽名籍世楚將二若字
淨軍赤款八尺渡江名虎
虎嘯之威重瞳

渡江項虎瞳

底事嶻剱瘦

座 閃 增 玻 電

帳 動 噲 盾 風

灘 逃 滕 護 忿

埃 歌 虞 和 哀

漢高祖八□□□年乙未
夏四月丙午即帝位於
汜水之陽

乙亥置酒泛陽南宮奉
觴上太上皇壽

沛宮宴父老學筑之舞
田徙子追故鄉

過魯大牢祀孔子贊史
記曰漢家四百年基業
在於此也

丙午登寶位

己亥獻壽盃

宴筑鄉鄰慰

祀牢基業回

指 揮 蕭 曹 畧

肩 比 信 越 才

良 陳 籌 策 運

賈 通 詩 禮 裁

冠 偉 皓 儲 席

祖 左 勒 軍 門

猗 歟 代 邸 讓

逡 于 尉 昌 言

文帝壽三月下詔貸貧詔
因存問長老 賜米帛

文帝賜臺漫几杖老
不朝吳娰祥其䫂

降便用新侶微雲誼疏
曰覬近在器南帝不忍忽
傷其䫂

悼夫人文帝委尖皇后
同產榮弟䘏慎夫人帝
賜衾盫金千斤

米帛賑窮篰

几杖撫親藩

喻器救絳誼

賜金却慎袁

十三

景日帰時啓取名今子名啓
傲古昭字替得日肇錫子
齊名
錫 嘉 古 啟 傲

壽曰匹休先王周五成康
漢匹文景
匹 休 今 景 云

景帝詔酎祭高祖廟
孝武修文始五行之舞
文始帝廟昭德舞
廟 舞 酎 祭 漢

太倉之粟充溢紅腐故
積存貪儀貨者曰固以
富殷
倉 積 財 富 殷

武帝名徹 元年建元
書曰繼緒思不忘

繼緒建元逮

詔舉賢良方正直言
之士

布詔方正聞

董仲舒廣川真儒汲
黯諫臣上曰汲黯之戆

董汲儒戆質

衛青霍去病方征伐四
裔之切

衛霍征伐勳

武帝治巫蠱被讒寢
夢木人眾千持杖欲擊

武帝病於求仙禪梁
父泰山封

昭帝名弗陵宣帝名
病已承文武之後故曰
統承

欣哀帝名衎平帝名
祚應王命論哀平短
祚

寝 妖 巫 蠱 枉

病 仚 禪 泰 勤

統 承 昭 宣 際

祚 短 欣 衎 間

推 印 璽 襲 志

藏 縢 露 莽 奸

白 水 眞 圖 應

赤 符 瑞 徵 還

恢 廓 先 帝 配

威 儀 舊 官 班

據 鞍 援 顧 昒

踞 床 嚴 踈 頑

桓靈今昊魯帝曰柔閣胃
漢金曹

昊王孫權託王珠書孫
傳奇庄徒吳蜀漢眦烈
三分天下

昭烈帝名佑宇玄德漢
陽人獻土壐、潛溪水
伏淵靈光微天昭烈傳
之

陂筍有火井漢威則熾
姝桓灾特大微丸明一
覽穴大明

桓靈柔閣胃

權操僞逆臣

璽得伏淵夕

熾見炎井晨

飛司與闗羽張飛結義
桃園誓同年月日死

照烈訪士於司馬徽曰此
間有伏龍因訪三顧南
陽草廬

照烈臨崩謂孔明曰嗣子
可輔永安宮也

孔明上出師表於後主曰
臨表涕泣不知所云吳
永安呈碩

與羽桃園結

因徽草廬尋

孤托永安桃

滿零孔明襟

興 櫬 忍 就 艾

死 社 請 戰 謀

旋 噬 丕 髦 促

詎 避 馬 牛 嬬

後帝名祥與櫬回傅
請節文符

漢北地王諶淚帝六子也最
終許詣曰父子君臣背
城一戰同死社稷

覩青丕實芟為司馬氏
耵猗

晉末司馬氏宣帝特有
牛代馬之兆牛更午金
通亦王妃生元帝喬

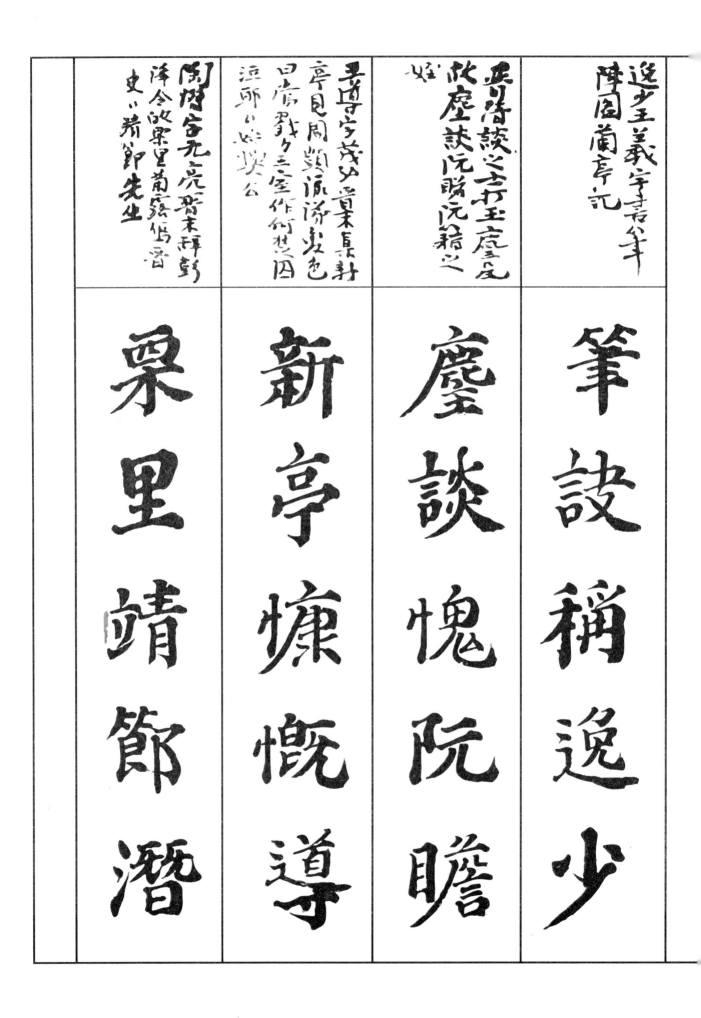

筆誅稱逸少

塵談愧阮瞻

新亭慷慨導

栗里靖節潛

梁繹曇冷刼

隋煬夢黑晤

臺榭誇豪侈

詞華競濃纖

太宗破陣樂詩柳山成 入款駕海亦未息	誅王世充竇建德	太宗有濟世牧民之志曰 晉陽宮監起	唐高祖姓李名淵子世 民化家為國
梯山駕海帆	誅充戮竇鉞	濟民起晉監	興家盛唐主

三　十　撒　聚

矢　漸　蝗　麂

薛　魏　災　禍

穿　奏　聲　媒

甲　緘　逐　招

武后名曌字

鬼婆行雷吸

吸風飲露

日月

男當作天子後

臨朝稱制

中宗

奴

對為

山

嵩

不得登

稱奴警嵩謠

玄宗名隆基字三郎見

諸王

竹

竹列諸弟友

玄宗幸

楊貴妃見其

睡

睡海棠

裳睡贅妃嬌

李題鈞鰲句

杜吟拜鵑誠

原篤排釋愈

忠竭罵賊卿

張九齡太宗時理刑獄口
分曲直省宵史流時人謂之
曲宗

陸贄韋素忌三節之之誠

郭子儀見七日供以東
軒車俵頫月天陸拜祝
曰頔賜嘉柏以汾陽王

雍大府拜中書令拜以庭
退去今務保野堂以晉
同公

曲　懇　郭　裘

直　劬　福　退

九　陸　祝　卧

齡　贄　斬　野

察　情　輕　堂

延縣趙姓著
循環宋德彰
瓶口守彥國
鎧耳慣則平

芍 岀 琦 池 鑿

筍 抽 寇 祠 成

食 貪 淹 畫 粥

占 魁 王 調 羹

程　濂　温　寬

賢　翁　公　夫

純　灑　破　浮

粹　落　甕　毯

相　抱　忙　敏

雍南軒名栻字敬夫其歷候勇進曰宣公	胡安忠名頌字翼之考麦援時今請生守習測怒菴翁條微逐	筆舍名忠字元晦号晦菴新安人朱齊秋二子王頼熹曰潮吞百川雷同万戶乚徽國文公	扨徳渠名或字子厚華陰人壽室牖東曰從思曹訂頑伊川曰二去若草庵銘
歷	射	吞	銘
堠	壺	潮	牖
栻	瑗	晦	橫
勇	科	菴	渠
壯	密	量	訂

謝庭立偶肅

邵窩觀物詳

庚栢愛挺秀

時梅恐鬬香

歐陽脩字永叔號六一居
士百字以救畫地之文忠

歐帖荻毫潤

蘇軾字子瞻號東坡侍
直翰院或至夜深撤御
前金蓮燭故院之文忠

軾院蓮燭煌

張世傑次子宋海元帥
背于窮說傑終降傑
大怒對厖否

怒斷卞舌傑

宋文天祥宋陽竭忠柄
同詩曰月生躁頻癇背
發范陷瘋心信國公

疽發范背祥

元世祖姓奇渥溫名忽
必烈乃蔡曾孫熙皇鹿
相配宍生

宛本何種鹿

怡末年易紅羊白馬之

表年謾易羊

許魯齊名衡元朝以祭酒
育英賢誅成希釋菜
奠于先師

衡講勸菜奠

元翰林學士朱公遷循
其父招閭先生學居同
學設峰院氏

遷學受梧岡

大明太祖姓朱名元璋先祖居江東苟容朱家巷鄰社

太祖生父為洗兒取河水忽有紅羅浮來遂取衣之

買鐵牌於宮內鑄置不得干預政事八字

天下危一朝鮮孫球選隴西域等五十六國入貢

定都朱巷近

浴河紅羅妝

內牌八字鑄

外貢百籃輸

勅 頒 歛 髮 綱

惠 洽 埋 骨 邱

蜘 蛛 滿 腹 達

鳳 凰 遍 身 劉

花 兒 泣 楓 陛

松 將 誓 槿 洲

皇 樑 悲 獨 繼

別 館 冤 兩 囚

下泉詩篇名見詩曰
冽彼下泉浸彼苞稂
程子曰曹人凡心思係以
下泉扎枙君治之理也

讀罷崇禎史

淚迸下泉流

歷代千字文終

編書

編集

考訂

監校

校理 青松 沈宜奎
外貞郎 文化 柳宸台
安東 權相瓚
儒林 全州 崔圭榮
全義 李繪魯
慶州 崔斗孝
密陽 朴憙鍾
聞韶 金得植
晉陽 鄭宅周

書歷代千字文後

李金吾惠山翁博雅好古高卧養德於汶水之上
憂時慨世以詩自遣去年冬余一造而累日相對
翁示余以閒居所著歷代千字文曰此出於游戲
偶作而為吾家訓蒙之資也朗讀一回大篇傑偶
頗得史家體其立意敘事本陽郎逍論中來而氣
格硌強桜武分辭孟之畋句聲韻排比彼臨宇周
興嗣白首文然辭意之條暢對偶之天成其視白

蓋文於斯遠矣其嘉惠童蒙學者功不多乎余聞
昔人以詩為詩故違性情宋人以文為詩故主議
論是篇乃詩中之史則不载近於宋人之主議論
耶止百人文筆判帝王曆數聖賢道德臣子忠孝
文章隱逸異端邪說亂魁逆竪是非得失之戒一
寓於百韻之中而亂之以皇明崇禎之史諷詠之
之而人有風泉之感足有徵焉顧謂翁于径曰
文章公若此盡以是八于樺公諸世矣君已破衣

維命分文霞峯趙丈山下筆矣願吾丈之為一善
以識余既多忠翁用心之勤又嘉命君善繼之意
志松題其後如此云甬東癸亥春正月八日仉厳許

攤賦

李金吾惠山翁以冷泉高足博學能文章老於
田間謝絕世故惟以訓後進接賓友為事此皆
於繕書之暇著歷代百韻詩摠一千字懲惡勸
善之意寓於其間令人易曉苟便於童子之學

二

教子侄者可家傳而戶當也夫學貴幼習習之於
幼則長無扞格浮靡之患而可以進德可以成材
矣故未夫于著童子須知菁小學書以為做人底
樣子是編然可為須知小學之階梯也元童子之
上學者盡於此為始入之門守余幼而失學白首
張然今讀是編自不勝追悔之意因識其未如此
辛亥三月上巳首陽鄭圭錫識
玉蕊於小珠琬於海琛之斯成器採之斯成文否

則惡在其為寶也夢金吾憲山翁以冷泉淵源杜
門種學定蒙法而教子姪築書齋而獎來學常慮
斯世之教法今門蒙養不端乃取太極剖判以來
帝王得失人腸賢愚剛繁覽要去長收短為歷代
字千韻百之文覽爾世鎧戒而善於折衷者矣嗚
夸歷代之文何漠非鎧戒至若此文音韻句格簡
而博奇而正使初學童蒙該字習句循序尋階則
於古今人得失貨惡庶幾如對鏡而鎧貌剖冰而

釋疑矣然則是文也不幾為蒙養之聖功也抑噫

翁之府庫可謂玉山珠海而猶且琢而磨必抹飾

藉之然後其器成而坏文籍豈豈然後之讀者潛心

玩意日加勉勵則不有登山八海之勞而珠玉之

肆百在此卷中矣若子貢問藏諸櫝沽諸賈者也

善賈之將至將自此不遠矣翁之而從霧山公覽

之嘆賞因付字解亦訓蒙之一助此書某說以訂

云爾　辛亥孟正月甲子南平文正郁謹識

惠山李文生於千載之下老而謝事閉戶讀孔
子春秋朱子綱目之書有感於心因作歷代千
字文總二百句先之以太極肇判人物始生下
至治亂得失邪正是非靡不有襃貶理義之心
暗然滋長銷磨他不得噫自周以降儒者之道
不行於世而只寄在言語之間然而春秋作而
亂臣賊子懼感興詩出而古今鑑戒昭昭
是書之成將家傳戶畜為蒙養之正則厥功亦
四

不細矣抑又有一說義理是吾家物事也人幼而
學之長而欲行之固與開白首文束人雖以為小
兒稚讀之資終若此書之功近易知而大義斯篤
此豈自童稚時得習聞而服行少成若天性習慣如
自然八為孝出為悌立大本於日用彝倫之間則無
八而不自得矣惜乎若使是書早出尚治道者亦有
取焉其於培養人材花民成俗乎顧何如哉余雖無
似亦羨慕性中人也遂志於書卷端如此辛亥春三月

下澣蕭山金壽老謹書

言簡而備皆微而暢沂史氏不能也李金吾嘉山
公近著歷代千字文上自太極肇判下至皇明尝
禎國家興替人物臧否舉大而包小襃善而貶惡
瞭世如示諸掌儀訓蒙之要訣也噫世降禀季陜學
衡分裂賢之然莫知所向則公以淵源之學有憂
於此作為是俯勸懲之意悉寫於百韻之中言儒
而旨暢亦可謂詩史此然則是俯也豈直為訓蒙

而此雖大人亦不可不學此也辛亥立夏恩津宋鏶

老謹識

辛亥春刊

學而齋藏

歷代千字跋修

萬古表

天閣此閒　一匠旅书古今　君山立而不语

日里月出兩過宝於先法　碧水流而無言心

螺蟻爰樓御風煙　千年喝角工虜蜀火倩息

觞緒之高若立経一场春中莊門之所景

芒、狗立宇宙為长嘯　欲問千古並杰彼江

悅心非坊人江之然懐　滿酌一壺酒頳峥飛

一

此之参谓 石丁萬八千歲為 比卢天皇以地皇民
月而為論 分三百 年司而莱利尧何人舜予人
兵鲲混沌之时 九子水上西四河口浮萍箓
萬難指点而说 七叶莫矫殷日月以石火皆
遗续书盟彦 八百年文物都歧邻几修雲邅
有数书得衰 十二画风雨孙祖龙又祀宇宙
石也司证万里民长城夫何萬代之雄圆吴江
妲生堂後八鹭之遗续绝后三丗之王宗沛泽

日暮岁八年之凡虞 鼠凡戈哎当大堤 南军小军

云龙歌四海之姻月 落日又迢书长凌 左袒右袒

谁若禄而吕产 幸赖三壤之毘戾 此得武隼之

若刘而不刘氏 海开八策之寿域 可叹文葬之

逸欲 仙章不手松柏 荛哉涛之秋雨 海迤石埒

馀化 孝宣甲号偃柯 赵上林之墓化

休书蒲亭何人 经嘉平之旱天 行闻步心多报

兄重霍裙心 呾宝香主葬心 不臣昆嵒嶐悦共谁是

二

手把七釣所謂白虎之妻人七年戰七年戰

旗戴大冠兵後赤帝之遷宋秦楚兵而舉兵

泉眉自降御軍之大位三老崔花此怏哈攀

夕髮雖七羆承之神孫立受殘月仿彿安頻

之代閱枳靈之首庸波二年書玄種此妣口

必年故吳越之皷憊言一話書亦坐功朱朱至

堯使魚貫之寇西浮祖六年遷宋羌殘片雲東西晉

来桥居道之忠不坐王子数志説戎婚破日南小路

以半易馬塞耳逃闗　玉樹前歌後舞色書雪中

峯銜涞伴不及愤説　瑂以放岩白日流書清衰

屬江何安於酒海危之歌　緩朝凉爲春以人　天施

汗河殘空空記旁朝之事　恍葉蕩花鴨　英進

龍尔以浪然安辰土地他　七座舞九功歌悅定寶殿

挫源以才采帝王心主揚　一斗雲四五供小云版庆

人蓮花書宮宋玉弯小房　参觀今日以域中

序有某書房本千里萬里　充建雄家心天下

三

忘大戒書重想閒元之港治海莊 白辭鼓杵作

徙芳樓書夕日貞觀之恭界听呼 書鑼敔歌走

鷲秝園花〓 阿山似白筆杉六書三歎 由昏當

滂骨道之雲 蓋天雲暗香火吟書九重 戡樓越

之相繼 自悠怎層怎敬宗穆宗文宗武怎雲怎競

之艱難 或一年二年三年甲午乙年六年七年八

宗昭宗舉而俱術佛骨怎盡 百年滅仙李郭寥九李

年九年佴而力居金丹不靈 五代中人物慷唐之寫

穷乞于橡雀　自有生民以来　蔡倫扫地　三光晦冥

武柘木生虫　无此步骑心狠　浮死薰天为神此祟

天地皆　吾惟宗年岂名平治之世　夹马异香之英

民府困　滔滔汤汤長黑香室人去此　凍橋瀘曰废图

神室之便　人心不测诽剥一怒心新　特歎廣廢天

熙碑莴嵐　今隔徐彦可新九疑之峰　寔是太平天

人園熟民岂许不曰之文明　郊胶肱良哉　天津橋

于芒道恶运亦可谓夫子盍也夫人请巴　洛陽人

四

杜能种黍万子结心 三盆极、何事塞上之民碑三

曰吕沉色一用热色 八载身又穷如中之舜山萬

尺於奸瓷是谁名字 三千人发形气、波之龙书塞此

世於长安彼何峰也 七百里别色草、泥一马书江南

西湖绝景莫诱佳丽之地 千秋光岳之收正与争之灵

東塞小臣虎为误图心计 一若吴山空带绝壑之色

胡元之亡理则然也 九虎历与代之欲 西方追進准

大明欲古天邪人而 柳止士君子之怒 山化涛冷英

海关人之俏意　一島北狄脅伸逮之孤節蹈海
閉故國之居止　三軍解甲岳鵬攀之忠憤撐天
八路魚肉忍見无膝之北　公私財力云云渴羡
千里餽饟游免涉堅之馁　犬馬珠玉多辱免乎
知更年之若何　与其披髮悔心何逮英雄之脫欲苟
劉三韓而事大壯不辱額　时乎不再志士之恨无窮
悲歌激亞非若從滄之人　溘戸昌貝　北西算老咏澗
壮志輪囷莫誠洛安之策　点孔逆袁　西山仙寺求珠

五

漸之殷禾危山淬朮觀乎天下之聖　結徒開斗而

採之閒蕲　時雨神化　薰分在上花　地問居蒙乎

德俟天地　樹同津鲁同律曰衛曰鲁曰鄭曰蔡　治乎道乎花乎達自西自東自南自北

道冠乎舍　治乎道乎達而達自西自東自南自北

道之不分乎唐虞之治無期　生涯淡、書隨老賢

苦矣亏哀也道統之傳乎人　娓娓妙、書方梁遠

教一歌親子　愛是學六仲申番子思之積功妍獨

矣主重亞民過人秋而存天理鄒聖之平儒之尼

人君皆比一覽

喜空留水千載　荒恨在長沙賈誼年少幸宣室

可惜大廣川董生坐明行一發江都

龐令裕俯首堂下六何事直教弟毫獨清斷為之鈞

劉子敬龔仲父孤忠可尚　巨手郭滋將托眠吾之泣

牲投龐上心鋤去蒿莠志　石城城社凡外幾笑袁璨

大舉江中之耕狙生何心昭陽都川峯中不死巡逸

之處從教蘇仙之身法三五夜衣望殘題雲霞人口

之等此有枋子之文章八千里湖平路上新匹馬之

六

何事梧桐雲日儼鎖九地之翠煙
原有鴉鵲春飛聲二程之和氣昧此
往昔不巧枯腐丸候南枝上一尾宗日冤虫此猶
愁喜君川見之眼此飛下八封送霄堂染天祥
消舟心所持山扇忠臣之懷莫窮
此自頭天長嘆無士之波不老月黑雲沉影依
雲雜今亂上下之堂不知誰移猿猴誰移安得
而来詳然陽降之魂庭莫參雨夢雨以濟

抱黄河之水
此千古之悲

七

【歷代千字文】

인 쇄: 2021년 12월 01일

발 행: 2021년 12월 10일

저 자: 이상규

발행인: 윤영수

발행처: 한국학자료원

주 소: 서울시 구로구 개봉본동 170-30

전 화: 02-3159-8050 팩스: 02-3159-8051

문 의: 010-4799-9729

이메일: yss559729@naver.com

등록번호: 제312-1999-074호

ISBN: 979-11-91175-70-7

역대천자문 가격 35,000원

93640

9 791191 175707